蔡襄

自書詩

詩之三

皇祐二年十一月外除赴京
南劍州芋陽鋪見臘月桃花
可笑夭桃耐雪風山家牆外見疎紅
為君持酒一相向生意雖殊寂寞同
書戴雲士屋壁

自書詩 詩之三 皇祐二年十一月外除赴京 南劍州芋陽鋪見臘月桃花 可笑夭桃耐雪風山家牆外見疎紅 為君持酒一相向生意雖殊寂寞同 書戴處士屋壁

長岡隆雄來北邊勢到舍下方迴旋 三世白士猶醉眠山翁作善天應憐 如彼發源今流泉兒孫何數鷹馬然 有起家者出其間願翁壽考無窮年 題龍紀僧 居室

長岡隆雄來北邊勢到舍下方迴旋
三世白士猶醉眠山翁作善天應憐
如彼發源今流泉兒孫何數鷹馬然
有起家者出其間願翁壽考無窮年
題龍紀僧 居室

山僧九十五行是百年人焚香猶夜起 意酒見天真生平持戒定老大有 精神(那)須知不變者那減故時新 題南劍州延平閣 雙溪會一流新構橫鮮赭浮居紫

霄傍臥影澄川下峽深風力豪石 陛湍聲瀉古劍成蟄神龍商帆 來陣馬晴光轉群山翠色著萬 瓦汀洲生芳香 草樹自閑冶主郡 黃士安高文勇扳賈顧我久竦悴

霜髭漸盈把臨津張廣筵窮
畫傳清罕舞單鸞驚浪翻歌
扇嬌雲惹驄餘道晚霽望外
迷空野曾是倦游人意慮亦蕭洒
自漁梁驛至衢州大雪有懷

霜髭漸盈把臨津張廣筵窮 畫傳清罕舞單鸞驚浪翻歌 扇嬌雲惹驄餘適晚霽望外 迷空野曾是倦游人意亦蕭洒 自漁梁驛至衢州大雪有懷

大雪壓空野驅車猶遠行乾坤 初一色晝夜忽通明有物皆遷白 飄起投花點點輕 玉樓天上出銀闕海中生舞極搖

大雪壓空野驅車猶遠行乾坤
初一色晝夜忽通明有物皆遷白
學塵飛覺清只看流水在卻喜
亂山平逐絮飄飄投花點點輕
玉樓天上出銀闕海中生舞極搖

溶態閒餘浙瀝聲客爐何暇 煖官酤去未能醒薄吹飄消春 凍新暘破曉晴更登分界嶺 南望不勝情 福州寧越門外石橋看西山晚照

寧越門前路歸鞍駐石梁西山氣 色好晚日正相當 杭州臨平精嚴院西軒見芍藥兩枝追想吉祥院賞花慨然有感書呈蘇才翁 四月七日

吉祥亭下萬千枝看盡將開欲落 時却是雙紅有深意故留春色綴人思 烘簾微照自生光吹面輕風與送香 誰把金刀收絕艷醉紅深淺上釵梁 的的花名對酒尊欄邊沈醉月黃昏

今朝關外尋蘭若忽見孤芳欲斷魂 崇德夜泊寄福建提刑章屯田思錢 唐春月立游 鳳昔神都別于今浙水遭 故情彌切到 佳月事追邀太守才賢重清明土俗

豪犀珠來成削鉦鼓去啾嘈湖樹
涵天闊舡旗胸日高醉中春渺渺 愁外自陶陶新曲尋聲倚名花逐
種褒吟夢拔峨岫夢枕覺膏濤
論議刀矛快心懷鐵石牢淹留趨

豪犀珠來成削鉦鼓去啾嘈湖樹 涵天闊舡旗胸日高醉中春渺渺
披越岫夢枕覺膏濤 論議刀矛快心懷鐵石牢淹留趨
海角分散念霜毛鱸鱠紅隨節（予之吳江） 瀧波淥滿篙（君往巖瀧）試思南北路燈 暗雨蕭騷 嘉禾郡偶書

海角分散念霜毛鱸鱠紅隨節
瀧波淥滿篙 君往巖瀧
暗雨蕭騷 試思南北路燈
 嘉禾郡偶書
盡道瑤池瓊樹新仙源尋到不逢

人陳王也作驚鴻賦未必當時見洛神 無錫縣弔浮屠日聞 輕瀾還故溽墜軫無遺音好在池 邊竹猶存虛直心 往復二十年每見 唯清吟覺性既自如世味隨浮沈琅

琅孤雲姿悵望空山岑豈不悟至理 悲來難獨任 即惠山煮茶 此泉何以珍適與真茶遇在物兩稱 絕於予獨 得趣鮮香筋下雲甘滑

杯中露當能變俗骨豈特湔塵
慮畫靜清風生飄蕭入庭樹中含
古人意來者庶冥悟

蔡狀元

蘇軾

黃州寒食帖
赤壁賦

黃州寒食詩

自我來黃州已過三寒
食年年欲惜春春去不
容惜今年又苦雨兩月秋

蕭瑟臥聞海棠花泥
汙燕支雪闇中偷負
去夜半真有力何殊病少

年(子)病起頭已白 春江欲入戶雨勢來 不已(雨)小屋如漁舟濛濛

水雲裏空庖煮寒菜 破竈燒濕葦那 知是寒食但見烏

衔紙君門深 九重墳墓在万里也擬 哭塗窮死灰吹不

起 右黄州寒食二首

東坡書豪宕秀逸為穎楊以後一人

東坡此詩似李太白

東坡書豪宕秀逸為穀楊以後一人
此卷乃謫黃州日所書後有山谷
跋傾倒已極所謂無言於佳乃佳
者坡論書詩云苟能通其意常謂
不學可又云讀書萬卷始通神
羌區々於點畫波磔間泥之則失
之遠矣乾隆戊辰清和月上澣八
日御識

猶恐太白有未到 處此書兼顏魯
公楊少師李西臺

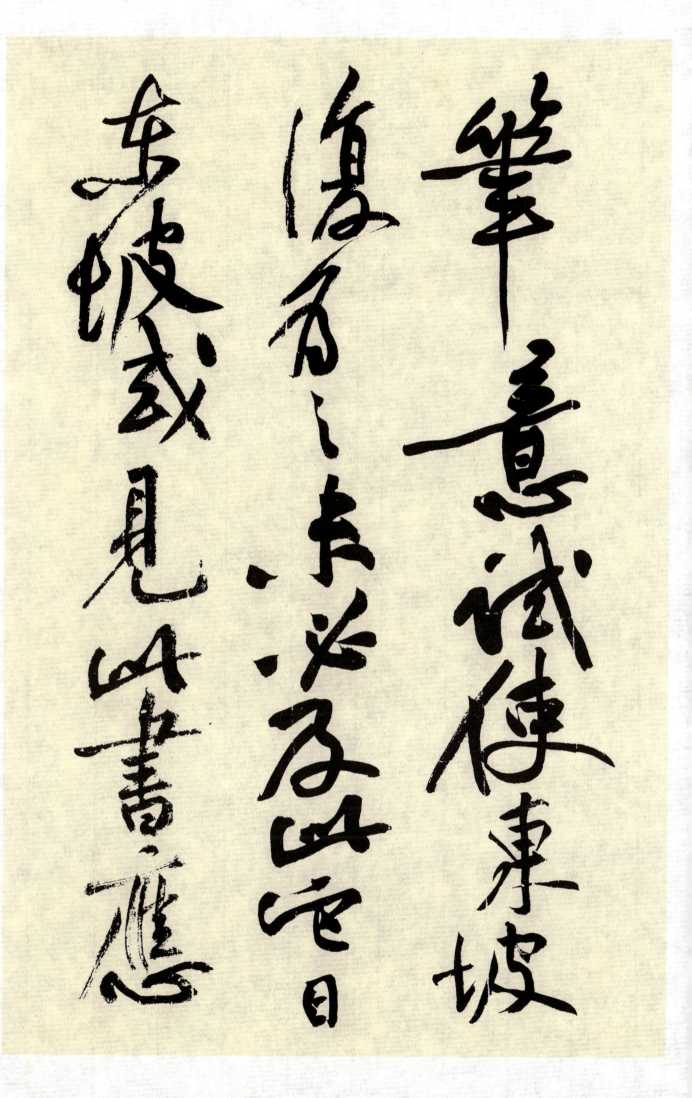

筆意試使東坡 復爲之未必及此它日 東坡或見此書應

笑我於無佛處 稱尊也

余生平見東坡先生真蹟不下三十餘卷 必以此爲甲觀已
摹刻戲鴻堂帖中 董其昌觀并題

赤壁賦

赤壁賦　壬戌之秋七月既望蘇子与

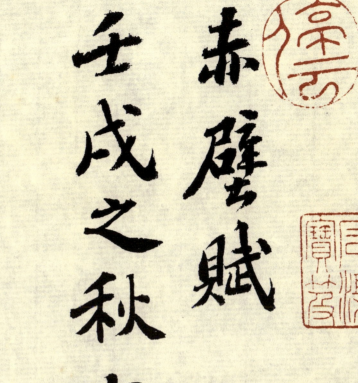

二四五

客泛舟游于赤壁之下清風　徐來水波不興　誦明月之詩

客泛舟游于赤壁之下清風徐來水波不興誦明月之詩

右繫文待詔補三十六字

二四六

少焉月出於東山之上徘回
於斗牛之間白露橫江水

舉酒屬客
詩歌窈窕之章

光接天縱一葦之所如陵
万頃之茫然浩、乎如憑虛
御風而不知其所止飄、乎
如遺世獨立羽化而登僊
於是飲酒樂甚扣舷而

舉酒屬客 詩歌窈窕之章 少焉月出於東山之上襄回 於斗牛之間白露橫江水

光接天縱一葦之所如陵 万頃之茫然浩浩乎如憑虛 御風而不知其所止飄飄乎 如遺世獨立羽化而登僊 於是飲酒樂甚扣舷而

歌之歌曰桂棹兮蘭槳 擊空明兮泝流光渺渺兮 余懷望美人兮天一方客有 吹洞簫者倚歌而和之其 聲嗚嗚然如怨如慕如

歌之歌曰桂棹兮蘭槳 擊空明兮泝流光渺渺兮 嗚然如怨如慕如

泣如訴餘音嫋嫋不絶如 縷舞幽壑之潛蛟泣孤 舟之嫠婦蘇子愀然正 襟危坐而問客曰何爲其 然也客曰月明星稀烏鵲

月明星稀烏鵲

南飛此非曹孟德之詩乎西望夏口東望武昌山川相繆鬱乎蒼蒼此非孟德之困於周郎者乎方其破荊州下江陵順流而東也

舳艫千里旌旗蔽空釃酒臨江橫槊賦詩固一世之雄也而今安在哉況吾與子漁樵於江渚之上侶魚蝦而友麋鹿駕一葉之扁

舟擧匏樽以相屬寄蜉蝣於天地渺滄海之一粟哀吾生之須臾羨長江之無窮挾飛仙以遨游抱明月而長終知不可乎驟

舟擧匏樽以相屬寄蜉蝣於天地渺滄海之一粟哀吾生之須臾羨長江之無窮挾飛仙以遨游抱明月而長
終知不可乎驟

得託遺響於悲風蘇子曰客亦知夫水与月乎逝者如斯而未嘗往也盈虛者如彼而卒莫消長也蓋將自其變者而觀之則天地

得託遺響於悲風蘇子
曰客亦知夫水与月乎逝者
如斯而未嘗往也盈虛者
如彼而卒莫消長也蓋將
自其變者而觀之則天地

曾不能以一瞬自其不變者而觀之則物與我皆無盡也而又何羨乎且夫天地之間物各有主苟非吾之所有雖一毫而莫取惟

江上之清風與山間之明月耳得之而爲聲目遇之而成色取之無禁用之不竭是造物者之無盡藏也而吾與子之所共食客喜

而笑洗盞更（平）酌肴核
既盡杯盤狼（籍）藉相與枕
藉乎舟中不知東方之既
白

軾去歲作此賦未嘗
輕出以示人見者蓋一
二人而已
欽之有使至求近文

遂親書以寄多難 畏事 欽之愛我必深藏之 不出也又有後赤壁 賦筆倦未能寫當

侯後信軾白

黄庭堅

松風閣帖
苦筍賦帖

松風閣帖

松風閣　依山築閣見平

川夜闌箕斗插　屋椽我來名之

意適然老松魁
梧數百年斧

斤所赦今參天
風鳴嫺皇五十
弦洗耳不須

菩薩泉嘉 三(乙)二子甚好賢

力貧買酒醉 此筵夜雨鳴廊

到曉懸相看　不歸臥僧氈泉　枯石燥復潺湲

山川光暉爲我　妍野僧(早)早

饑不能饘曉 見寒溪有炊 煙東坡道人

已沈泉張侯何 時到眼前釣

臺鷲濤可　畫眠怡亭看

篆蛟龍纏安　得此身脫拘攣

舟載諸友長　周旋

苦笋賦帖　余酷嗜苦笋諫者至十人戲作苦笋賦其詞　曰棘道苦笋冠冕兩川甘脆愜當小苦而及　成味溫潤　積密多啗而不疾人蓋苦而有味　如忠諫之可活國多而不害如舉士而皆得賢

是其鍾江山之秀氣故能漾雨露而避風煙食肴以之開道酒客爲之流涎彼桂玫之與夢永又安得與之同年蜀人曰苦笋不可食食之動瘋疾使人萎而瘠予亦未嘗與之

下蓋上士不談而喻中士進則若信退則眩焉下士信耳而不信目其頑不可鐫李太白曰但得醉中趣勿爲醒者傳

是其鍾江山之秀氣故能深雨露而避風　煙食肴以之開道酒客爲之流涎彼桂玫人曰苦笋不可　食食之動瘋疾使人萎而瘠予亦未嘗與之

下蓋上士不談而喻中士進則若信退則眩焉下士信耳而不信目其頑不可鐫李太白曰但得醉中趣勿爲醒者傳

二七六　二七五

米芾

蜀素帖
苕溪詩帖

蜀素帖

擬古　青松勁挺姿凌霄恥
屈盤種種出枝葉牽
立舒光射丸丸柏見
連上松端秋花起絳烟
旖旎雲錦殷不羞不
自立舒光射丸丸柏見

吐子效鶴疑縮頸還　青松本無華安得保
歲寒　龜鶴年壽齊羽介所
託殊種是靈物相得　忘形
軀鶴有冲
霄心龜

厭曳尾居以竹兩附口相　將上雲衢報汝慎勿語　一語墮泥塗　吳江垂虹亭作　斷雲一片洞庭帆玉破鱸
（霜）金破柑好作新詩繼桑

苧垂虹秋色滿東南　泛泛五湖霜氣清漫漫不　辨水天形何須織女支　機石且戲常娥稱客星　時為湖州之行
入境寄

集賢林舍人
揚帆載月遠相過佳
氣蔥蔥聽誦歌路不拾
遺知政肅野多滯穗是
時和天分秋暑資吟興晴
獻溪山人醉哦便捉蟾

集賢林舍人　揚帆載月遠相過佳
氣蔥蔥聽誦歌路不拾　遺知政肅野多滯穗是
時和天分秋暑資吟興晴
獻溪山人醉哦便捉蟾

蜍共研墨綵牋書盡剪
江波　重九會郡樓
山清氣爽九秋天黃菊
紅葉滿泛舡千里結言寧
有後群賢畢至猥居前

蜍共研墨綵牋書盡剪　江波　重九會郡樓　山清氣爽九秋天黃菊　紅葉滿泛舡千里結言寧　有後群賢畢至
猥居前

杜郎閑客今焉是謝守風 流古所傳獨把秋英緣底事 老來情味向詩偏 和林公峴山之作 皎皎中天月團團 徑千里震澤乃 一水所占已過二娑羅即峴山謬云

杜郎閑客今焉是謝守風
流古所傳獨把秋英緣底事
老來情味向詩偏
和林公峴山之作
皎皎中天月團團徑千里震澤乃
一水所占已過二娑羅即峴山謬云

杜郎閑客今焉是謝守風 流古所傳獨把秋英緣底事
徑千里震澤乃 一水所占已過二娑羅即峴山謬云
形大地地惟東吳偏山水古佳麗 中有皎皎人瓊衣玉為餌位維
列仙長學與千年對幽操久獨 處迢迢願招類
金飆帶秋威 欻逐雲檔至朝隮與馭飆 暮返光浮袂雲盲有風驅

形大地地惟東吳偏山水古佳麗
中有皎皎人瓊衣玉為餌位維
列仙長學與千年對幽操久獨
霧追颼顧拾類金飆帶秋威
欻逐雲檔至朝隮與馭飆
暮逐光浮袂雲盲有風駈

蟾饕有刀利亭亭太陰宮無 乃瞻星氣興深夷險一理 洞軒裳偽紛紛夸俗勞坦坦忘 懷易浩浩將我行蠢蠢須 公起 送王渙之彥舟 集英春殿鳴捎歇

神武天臨光下澈鴻臚初唱第一 聲白面玉郎年十六 神武樂育 天下造不使敲桴使傳道衣 錦東南第一州棘 璧湖山兩清（清）照襄陽野老漁竿客不 愛紛華愛泉石相逢不約約

無逆興握古書同岸幘淫 朋嬖黨初相慕濯髮灑心求 易慮翩翩遼鶴雲中侶土苴 尪鴟那一顧邐業（業）來器業 何 深至湛湛具區無底沁可憐一點 終不易枉駕殷勤尋漫仕

漫仕平生四方走多與英才並肩 肘少有俳辭能罵鬼老學鴉 夷漫存口一官聊具三徑資取 捨殊塗莫迴首

元祐戊辰九月廿三日溪堂米黻記

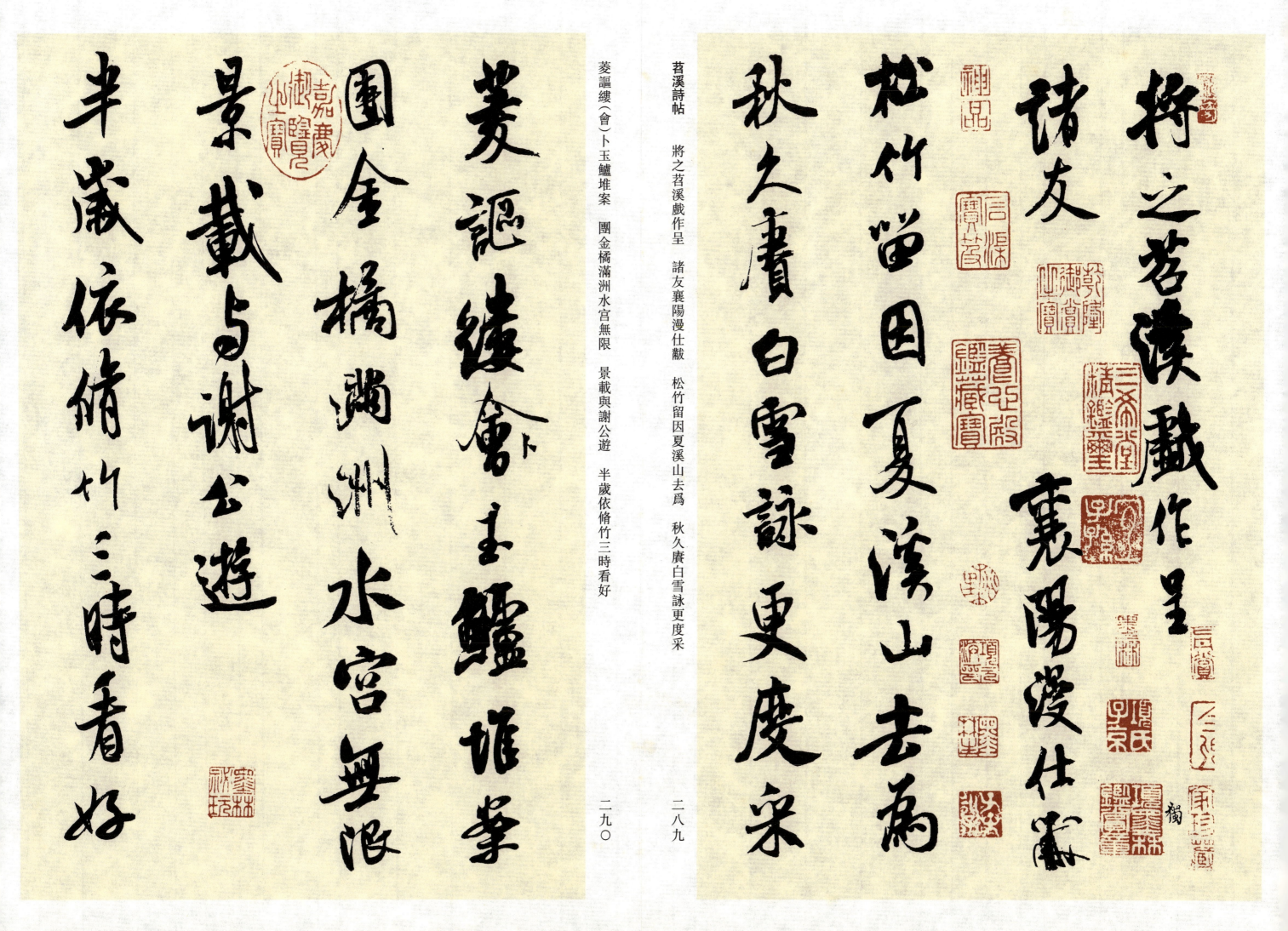

苕溪詩帖

將之苕溪戲作呈　諸友襄陽漫仕黻
松竹留因夏溪山去爲　秋久贊白雪詠更度采

菱藘縷（會）卜玉鱸堆案
團金橘滿洲水宮無限　景載與謝公遊　半歲依脩竹三時看好

花懶傾惠泉酒點盡 鑿源茶主席多同好群 峰伴不譁朝來還盡 簡便起故巢嗟余居半歲

諸公載酒不輟而余以疾每約置膳 清話而已復借書劉李周三姓 好懶難辭友知窮豈念 通貧非理生拙病覺養心功

小圃能留客青冥不厭
鴻秋帆尋賀老載酒
過江東
仕倦成流落遊頻慣轉

蓬熱來隨意住涼至逐
緣東入境親疎集他鄉
彼此同暖衣兼食飽但覺
愧梁鴻

旅食緣交駐浮家爲興 來句留荊水話襟向卜 峰開過剡如尋戴遊梁 定賦枚漁歌堪盡處又

有魯公陪 密友從春拆紅薇過夏 榮團枝殊自得顧我若舍 情漫有蘭隨色寧無石

對聲却憐皎皎月依
舊滿舡行
元祐戊辰八月八日作

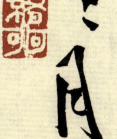

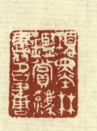

對聲却憐皎皎月依 舊滿舡行 元祐戊辰八月八日作

趙佶

千字文

千字文　千字文　天地元黃宇宙洪荒日月　盈昃辰宿列張寒來暑往　秋收冬藏閏餘成歲律呂

調陽雲騰致雨露結爲霜　金生麗水玉出崑崗劍號　巨闕珠稱夜光果珍李柰　菜重芥薑海鹹河淡鱗潛　羽翔龍師火帝鳥官人皇

始制文字 乃服衣裳 推位
遜國 有虞陶唐 弔民伐罪
周發商湯 坐朝問道 垂拱
平章 愛育黎首 臣伏戎羌
遐邇 壹體率賓 歸王鳴鳳

始制文字乃服衣裳推位
遜國有虞陶唐弔民伐罪
周發商湯坐朝問道垂拱
平章愛育黎首臣伏戎羌
遐邇
壹體率賓歸王鳴鳳

在竹白駒食場化被草木　賴及萬方蓋此身髮四大　五常恭維鞠養豈敢毀傷　女慕清絜男效才良知過　必改
得能莫忘罔談彼短

在竹白駒食場化被草木
賴及萬方蓋此身髮
五常恭惟鞠養豈敢毀傷
女慕清絜男效才良知過
必改得能莫忘罔談彼短

靡恃己長信使可覆器欲
難量墨悲絲染詩讚羔羊
景行維賢剋念作聖德建
名立形端表正空谷傳聲
虛堂習聽禍因惡積福緣

善慶尺璧非寶寸陰是競
資父事君曰嚴與敬孝當
竭力忠則盡命臨深履薄
夙興溫清似蘭斯馨如松
之盛川流不息淵澄取映

靡恃己長信使可覆器欲
難量墨悲絲染詩讚羔羊
景行維賢剋念作聖德建
習聽禍因惡積福緣

善慶尺璧非寶寸陰是競
資父事君曰嚴與敬孝當
竭力忠則盡命臨深履薄
夙興溫清似蘭斯馨如松
川流不息淵澄取映

容止若思言辭安定篤初
誠美慎終宜令榮業所基
籍甚無竟學優登仕攝職
從政存以甘棠去而益詠
樂殊貴賤禮別尊卑上和

下睦夫唱婦隨外受傅訓
入奉母儀諸姑伯叔猶子
比兒孔懷兄弟同氣連枝
交友投分切磨箴規仁慈
隱惻造次弗離節義廉退

容止若思言辭安定篤初　誠美慎終宜令榮業所基
籍甚無竟學優登仕攝職　從政存以甘棠去而益詠　樂殊
貴賤禮別尊卑上和

下睦夫唱婦隨外受傅訓　入奉母儀諸姑伯叔猶子
比兒孔懷兄弟同氣連枝　交友投分切磨箴規仁慈　隱惻
造次弗離節義廉退

顛沛匪虧性靜情逸心動 神疲守真志滿逐物意移 堅持雅操好爵自縻都邑 華夏東西二京背邙面洛 浮渭據涇宮殿盤鬱樓觀

顛沛匪虧性靜情逸心動　神疲守真志滿逐物意移　堅持雅操好爵自縻都邑　華夏東西二京背邙面洛　浮渭據涇宮殿盤鬱樓觀

飛驚圖寫禽獸畫綵僊靈　丙舍傍啟甲帳對楹肆筵　設席鼓瑟吹笙升階納陛　弁轉疑星右通廣內左達　承明既集墳典亦聚群英

杜藁鍾隸漆書壁經府羅
將相路俠槐卿戶封八縣
家給千兵高冠陪輦驅轂
振纓世祿侈富車駕肥輕
策功茂實勒碑刻銘磻溪

伊尹佐時阿衡奄宅曲阜
微旦孰營桓公輔合濟弱
扶傾綺迴漢惠說感武丁
俊乂密勿多士寔寧晉楚
更霸趙魏困橫假途滅虢

踐土會盟何遵約法韓弊
煩刑起翦頗牧用軍最精
宣威沙漠馳譽丹青九州
禹跡百郡秦并嶽宗泰岱
禪主云亭鴈門紫塞雞田

踐土會盟何遵約法韓弊
煩刑起翦頗牧用軍最精
宣威沙漠馳譽丹青九州
禹跡百郡秦并嶽宗泰岱
禪主云亭鴈門紫塞雞田

赤城昆池碣石鉅野洞庭　曠遠綿邈巖岫杳冥治本
於農務茲稼穡俶載南畝　我藝黍稷稅熟貢新勸賞
黜陟　孟軻敦素史魚秉直

赤城昆池碣石鉅野洞庭
曠遠綿邈巖岫杳冥治本
於農務茲稼穡俶載南畝
我藝黍稷稅熟貢新勸賞
黜陟孟軻敦素史魚秉直

庶幾中庸勞謙謹勅聆音
察理鑒貌辨色貽厥嘉猷
勉其祗植省躬譏誡寵增
抗極殆辱近恥林皋幸即
兩疏見機解組誰逼索居

閑處沈默寂寥求古尋論
散慮逍遙欣奏累遣慼謝
歡招渠荷的歷園莽抽條
枇杷晚翠梧桐早凋陳根
委翳落葉飄颻遊鵾獨運

凌摩絳霄耽讀翫市寓目
囊箱易輶攸畏屬耳垣墻
具膳餐飯適口充腸飽飫
烹宰飢厭糟糠親戚故舊
老少異糧妾御績紡侍巾

親戚故舊 老少
異糧妾御績紡侍巾
帷房紈扇圓潔銀燈煒煌
晝眠夕寐藍筍象床弦歌
酒讌接杯舉觴矯手頓足
悅豫且康嫡後嗣續祭祀
蒸嘗稽顙再拜悚懼恐惶

賤牒簡要顧答審詳骸垢
想浴執熱願涼驢騾犢特
駭躍超驤誅斬賊盜捕獲
叛亡布射遼丸嵇琴阮嘯
恬筆倫紙鈞巧任釣釋紛

利俗並皆佳妙毛施淑姿
工顰妍笑年矢每催羲暉
晃曜璇璣懸斡晦魄環照
指薪修祐永綏吉邵矩步
俯仰廊廟束帶矜莊

引領

襃回瞻瞭孤陋寡聞愚蒙等誚謂語助者焉哉乎也

崇寧甲申歲宣和殿書 賜童貫